2

세계 명시로
따라 쓰는 캘리그라피

청목 김상돈 씀

청목캘리

머리말

세상에는 서로 다른 사람들이 서로 다른 생각을 가지고 '조화'라는 단어를 통해 아름다움을 만들어가고 있다.
글자도 마찬가지다. 캘리그라피라 하면 대부분의 사람은 단지 아름다운 글씨, 예쁜 글씨라고 이야기한다.
캘리그라피는 글자 한 자, 한 자의 아름다움이 아닌, 서로 다른 모습의 글자들이 모여 나름의 질서를 만들어내고 변화를 느끼게 하는 작업이다.

좋은 드라마 혹은 재밌는 드라마는 주인공을 비롯하여 각 각의 맡은 배역에서 최선을 다할 때 만들어진다. 주연과 조연, 주막집주모, 나그네, 그냥 지나가는 사람1,2,3 등등
이러한 서로 다른 배역들이 조화를 만들어갈 때 비로소 좋은 작품이 나오듯이 캘리그라피는 단순히 글자로서의 미적 표현에 머무는 것이 아닌 글 전체의 조화를 생각해야 한다는 것이다.
이번에 출간하는 『세계 명시로 따라 쓰는 청목캘리그라피』는 이러한 미적 기준을 통해 표현하려고 노력했다.

캘리그라피에는 다음과 같은 규칙이 있다.
첫째, 자연스러운 선의 움직임
둘째, 글자, 단어의 느낌 표현
셋째, 선의 강약과 거칠고 미끈하고 섬세하고 투박하고 강하고 약하고 등 글자의 변화
넷째, 글자 개별이 아닌 전체 덩어리 감을 표현

본 책을 따라 쓰다 보면 위의 4가지 규칙을 쉽게 이해하게 될 것이다.

캘리그라피의 세계는 무한하다. 앞으로도 다양한 방식으로 계속 발전되리라 본다.
캘리그라피를 쉽게 배우는 방법은 모방에서 출발한다. 많이 쓰다 보면 자기만의 색을 가진 개성 있는 캘리그라피를 쓸 수 있다.
그리고 가장 중요한 것은 좋아해야 한다.
그렇게 하나하나 따라 쓰고 좋아하다 보면 실력 있는 캘리그라퍼가 되리라 확신한다.
이 책을 통해 캘리그라피를 사랑하는 독자들이 더 멋진 캘리그라퍼가 되기를 진심으로 바란다.

청목캘리그라피 연구실에서

멋진 캘리그라피를 쓰는 10가지 Tip

1. 종이(화선지나 창호지 종류)를 원하는 규격에 맞게 펼친다. (반드시 담요를 준비하여 그 위에 종이를 깔고 종이를 눌러주는 문진을 사용한다.)

2. 쓰고자 하는 문장이나 글자를 보고 글의 성격에 맞게 서체를 구상해본다. 가령, 겨울 글씨를 쓴다면 겨울 이미지에 맞게 춥고 거친 느낌 등을 표현 하도록 연습해본다.

3. 글자의 크기를 결정한다. 크게 써야 할 글자와 작게 써야 할 글자 등을 구분한다.

4. 글씨 연습은 대체로 크게 써서 연습한다. (연습 글씨는 너무 작으면 가독성이 떨어지므로 대략 가로세로 10센티 크기로 연습하는 것이 좋다.)

5. 캘리그라피는 글자 한 자, 한 자의 예쁜 모양보다는 전체적으로 조화를 만들어 내야 하므로 완성된 글의 전체 모양을 생각하고 글씨를 써야 한다.

6. 캘리그라피는 많은 연습을 통해서 얻어지므로 다양한 시도를 통해 글씨를 써보고 가장 맘에 드는 글의 모양을 선택하여 작품을 만들어가는 것이 중요하다.

7. 본 책에서 강조하는 캘리그라피의 방향은 전체적인 조형미를 만들어가며 글을 쓰는 것이므로 선의 느낌을 다양하게 표현하여 전체적으로 조화를 만들어내야 한다. 선의 느낌은 굵고 거친 느낌, 세밀하고 가는 느낌, 둥글둥글 부드러운 느낌, 단순하고 절제된 느낌, 화려하고 날리는 느낌, 어눌한 느낌 등이 있다.

8. 7번 Tip의 표현 하려면 선 연습을 많이 해야 한다. 붓은 개인적으로 차이가 있지만 보통 연필 굵기 정도가 사용하기에 무리가 없다. 붓의 길이는 약 2센티에서 3센티 사이이며, 너무 길면 의도하는 대로 쓰기가 어렵다. 선 연습은 처음엔 신문지에 쓰는 것이 좋다. 하나의 붓으로 가장 가는 선에서 가장 굵은 선을 쓰는 것이다. 보통 7~8단계의 선의 굵기가 조절된다면 조형적 아름다움을 가진 캘리그라피를 쓸 수 있다. (반드시 연습을 다 한 후엔 붓을 깨끗이 빨아서 말린 후 보관해야 수명이 오래간다.)

9. 글씨를 쓸 때 문장으로 보면 글자와 글자 사이가 너무 벌어지면 덩어리 감이 깨질 수 있다. 글자를 쓸 때 빈 공간을 최소화하여 전체적인 덩어리 감을 만들어야 조형적으로 아름다운 글자가 된다.

10. 캘리그라피는 정답이 없다. 내가 쓴 글씨가 많은 사람에게 좋은 평가를 받는다면 잘 쓰는 캘리그라퍼라고 보면 된다. 이 말은 각 개인의 개성을 잘 살려서 나만의 글씨를 만들어내야 한다는 것이다. 모방을 통해 나만의 캘리그라피 작품 만들기 위해선 앞서 언급된 Tip을 통해 연습하고 또 연습하는 것이 가장 빠른 지름길이다.

● 사랑이라는 달콤하고
위험천만한 얼굴

| 자크 프레베르 |

● 말은 죽은 것이라고

| 디킨슨 |

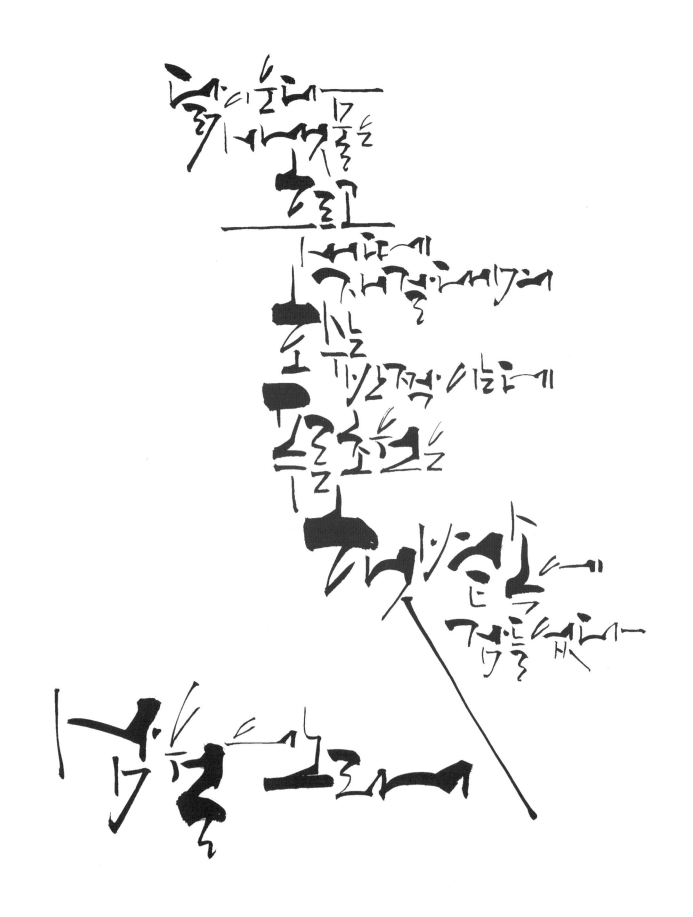

● 하늘의 융단

| 예이츠 |

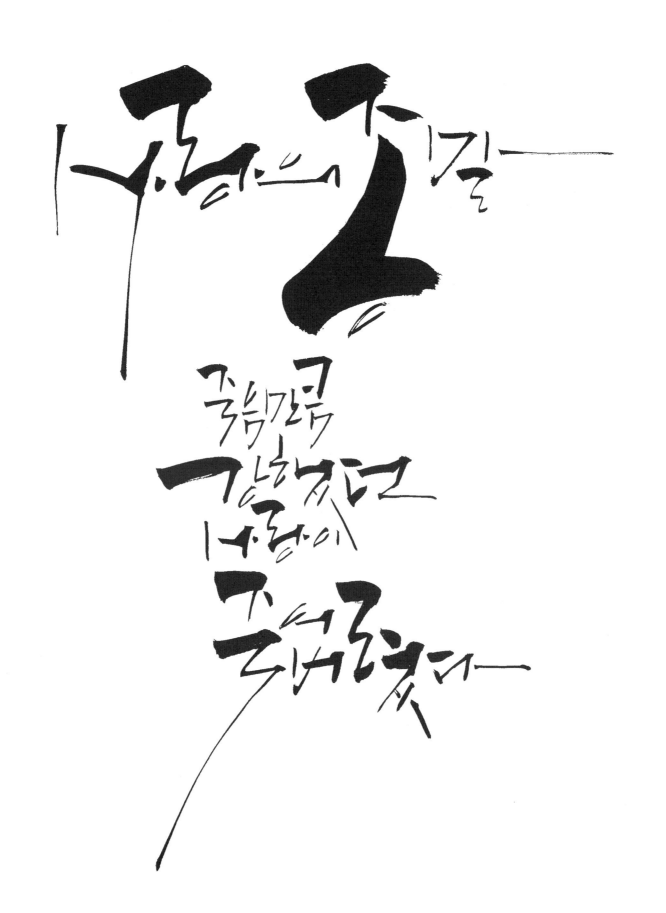

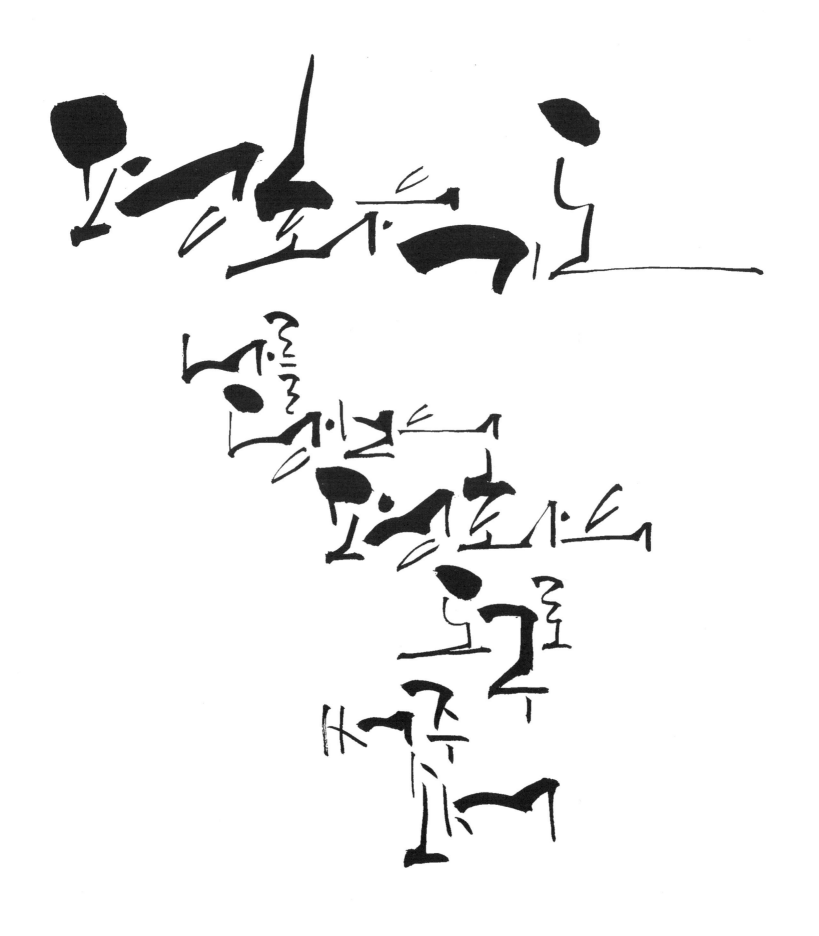

● 평화의 기도

| 성 프란체스코 |

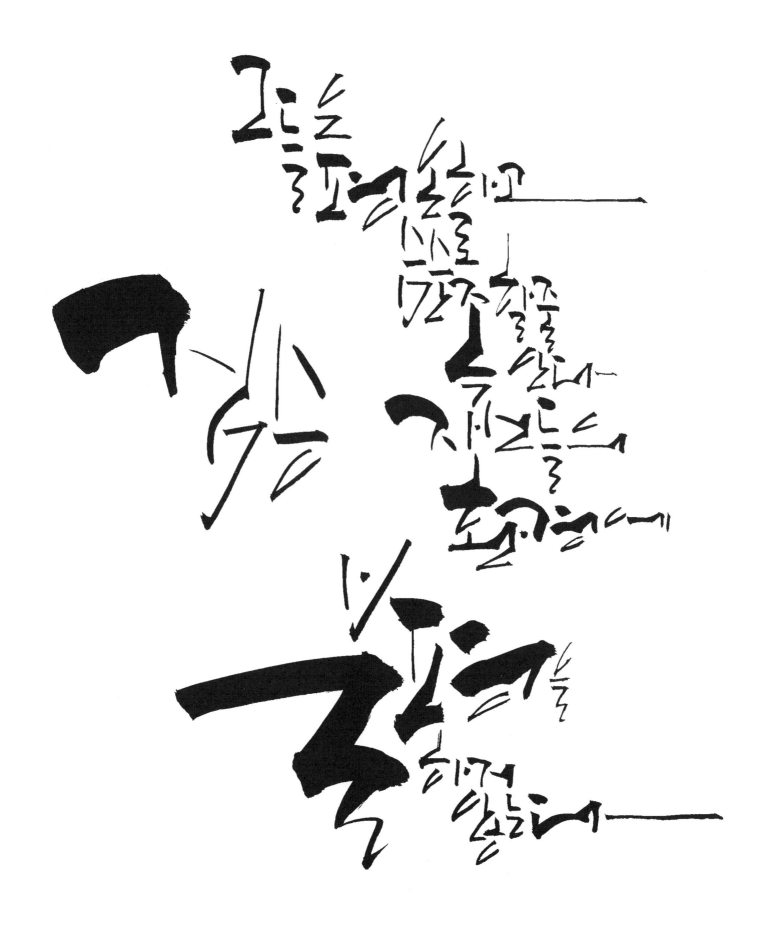

● 짐승
| 휘트먼 |

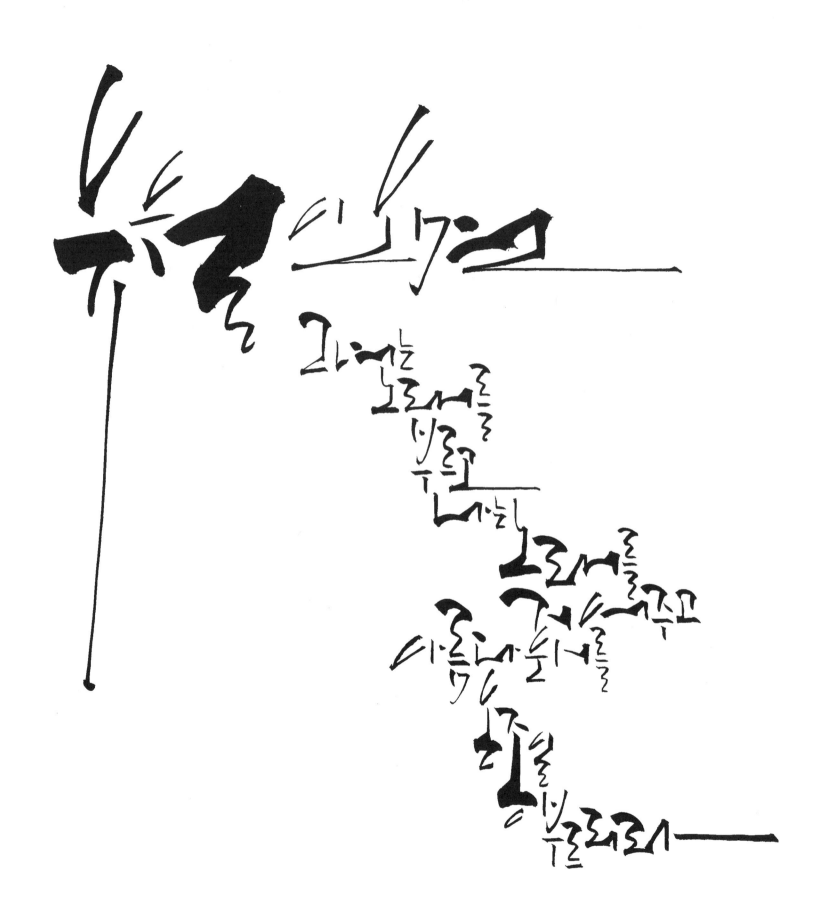

● 유월이 오면

| 브리지즈 |

그대는 두 꿈은 이렇게

어렵게

꼼꼼히

잡 다 잡는

비로소

성숙한

비롭발하는 꿈은 이렇게

● 도움말

| 휴스 |

호세크파인라

하늘
우러러 나는
한 점
부끄럼없
괴밥은
잎새에
별 어즈지거
그 ...하는
모라도
그렁게도
발리
나아가는
그사랑

그누게놓수였으라

화살과 노래

| 롱펠로우 |

● 사람에게 묻는다

| 휴틴 |

● 새끼손가락

| 밀란 쿤데라 |

너는 길도 가야 할 길을 걸어가며 더 이상 힘들어하지마 그대가 비록 언제나 그대로의 너니까

● 꿈속의 여인

| 럼티미자 |

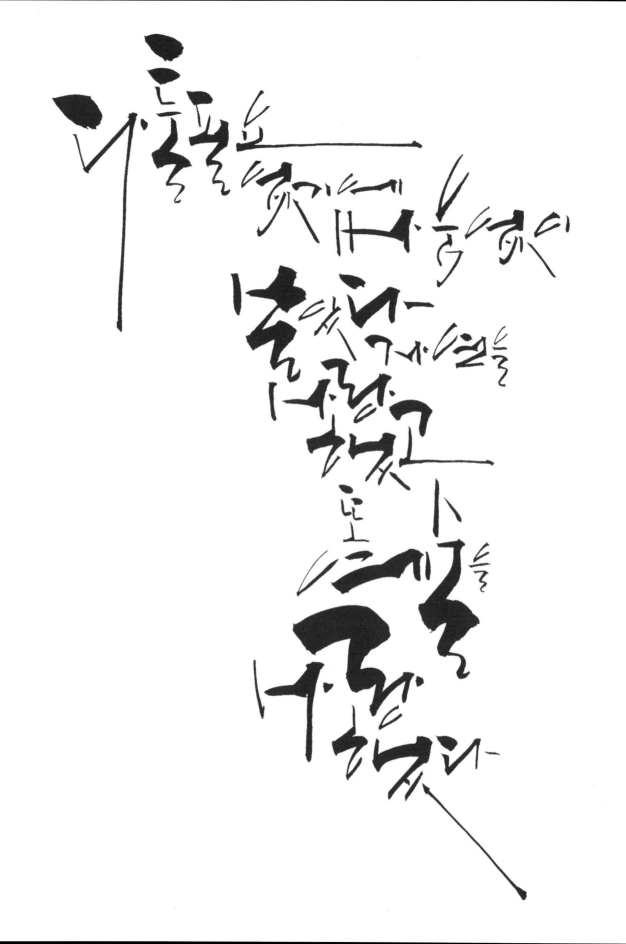

거닐 금을
그에
ㅐ 버그ㅓ
ㅊ ㄱㅔㄴㅏ ——
ㅂㄴ ㅏ글ㄱㅏㄱㅓ
ㅅ들

ㄴ 후즈ㄱㅣㅇㅔ
ㅣ ㅐ버그ㅓ
ㄱㅔㄴㅏ ——
ㅎ ㄴㅏㄱ들
ㄷ래ㅣ길
ㅂㅓ ㅏ글ㄱ
ㅗ겨

ㅏ ㅔㅣ덤ㅇㅣㅓ ——

ㅐ버그ㅓ 흘은ㄱㅏㄴㅣ ㅣ흘도
ㄱ낥ㄱㅈㅣㄴ ···

● 세상사

| 장 콕토 |

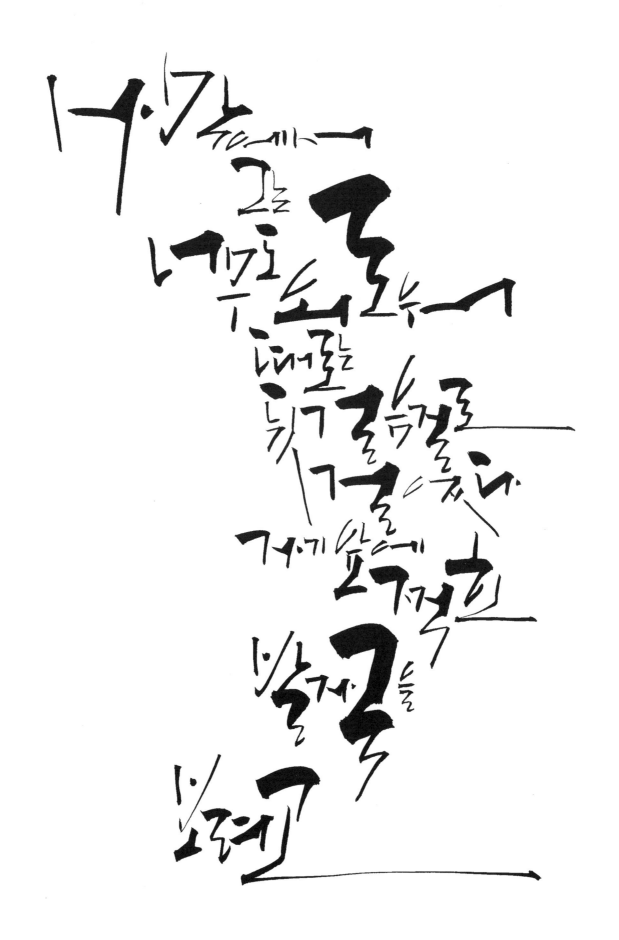

● 사막

| 오르텅스 블루 |

걱정스

소리의 설렁
그그망들
깔
그것이
제방을
서리가 깨끗하고
차근근 고
깊게
한다

화살기

휘가락으로
화살기가
바람
한가을로
아 레 찟아니라
그 나가가는
거 가
가 배로 나
나 있니다

● 산비둘기

| 장 콕토 |

너는

그늘을 구하늘

별이 있어도

햇빛으로
그늘을 어둠

빛을
머금기까지

흔들림에
꽃이

피우기

● 나는 슬픔의 강은
 건널 수 있어요

| 디킨슨 |

비스저무니는
구에——
너희들과
벗부림에
보늘
차ᄀ게깡하늘
놓으라—

● 반짝이는 별이여

| 존 키츠 |

수선화

| 워즈워드 |

꿈

개울물 흐르는
소리 하나도
가슴의
얼을
즐거운
나의
일이
네
간만에
봄한다

詩가 꿈을

나를꿈꼬,

그랬으니,

내가

간직할수있게

가까이

와서

날그녘까고

그

그랬나요

그럴날날했고

누가꿈꿔까

가라앉겠고

잠겼고

가라하게

했거

● 시인의 죽음

|장 콕토|

나의 그리움과

세월은

포개고

그렇게

생각하는데

날아가네

말하구에

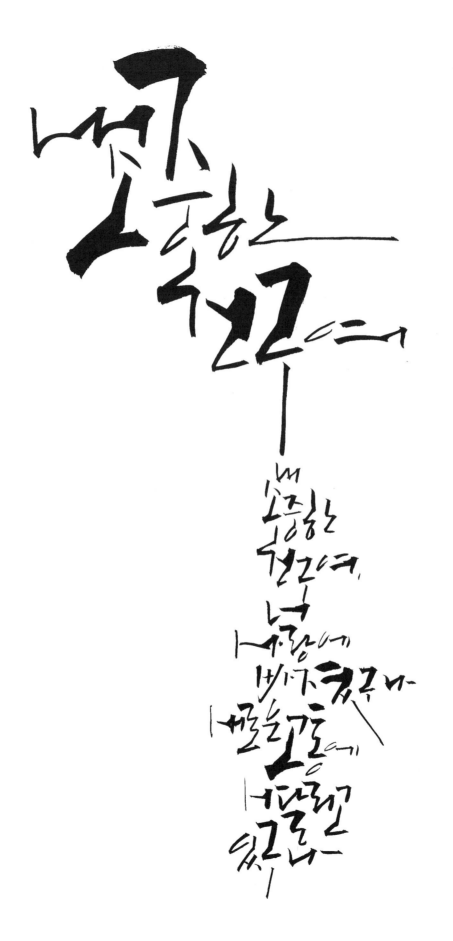

별을
헤는
밤이라면
가시
꽃송이

주먹으로 괴며나네

나의 가슴으로
지게에게
늘까지
왔소
기

● 사랑의 세레나데

| A. M 드라나스 |

그리움

그 하늘이
그리워
바람불어
비오는 날
그리워
그 내
그리운
그리운
보이는

그대에게

그대는

내게

가고

오는

그대의

바다에

밀려오는

물결처럼

● 그대 눈 속에

| 다우첸다이 |

● 네 부드러운 손으로

| 라게르크비스트 |

하늘에
흙가마속
뜨거워가
있다—
어떤
놈은
구리가는
경쇠되고 어떤
놈이는
되다
꾸벅을하고
소리니는
노래를한다

● 너에게로 다시

| 번즈 |

구름의

구름의 손길 ——

구름의 춤

그리고
나는 네가 구름의

프리즘

● 사랑의 빛깔

| 피터 맥윌리엄스 |

거기 그 한결
거칠고 그리고
가슴이 넓고
철렁이는
지난 세월에
경험을
혼자며
아이들 에게까지
나 힘을
바르는 가
검격한
기쁘하는 가의
바램을
느끼고
갑작스
바로를
너에게 느끼가

● 그대 함께 있다면

| 번즈 |

늘 이 있으라
내 곁에 머물라——
한 번 가를 그
꽃이 피면
무늬 내려오라
기적들이
내려가며 밤의
별 모를
깨뜨려 보리라
그 아무렇게
곱어진
나를 두어 줄기에
얹어
내 가슴에 앉으면에는
밤을 토한
호흡하나 멈이 묻고
없다

● 눈이여 쌓여라

| 하인리히 하이네 |

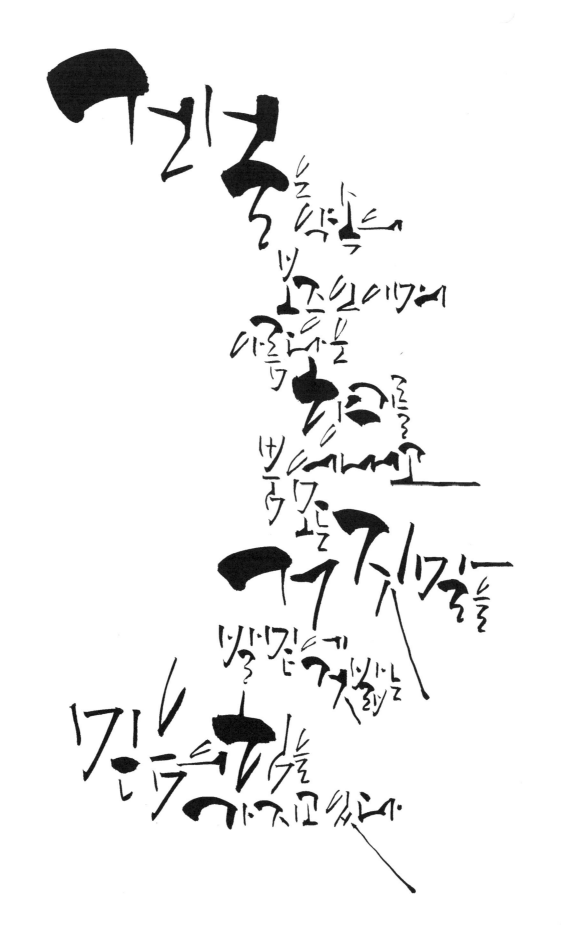

● 오, 나는 미친 듯 살고 싶다

| 블로끄 |

그대는 기억하라

길이 굽어
꺾여 있을지라도
서러워 말고
망설임 없이
그대로 걸으라

흐르는 강물
흘러 가듯이

서럽겠지만

그대는 그대로 하라
두려움 없이 가라
있다는 것을

● 그때는 기억하라

| R. 펀치즈 |

구름의 끝에
안겨 있다
없다
겹개로
리기서 처
가는
잃어 놓았다
리기를
비구름
결
구름길
거리길

● 마리에게 보내는 소네트

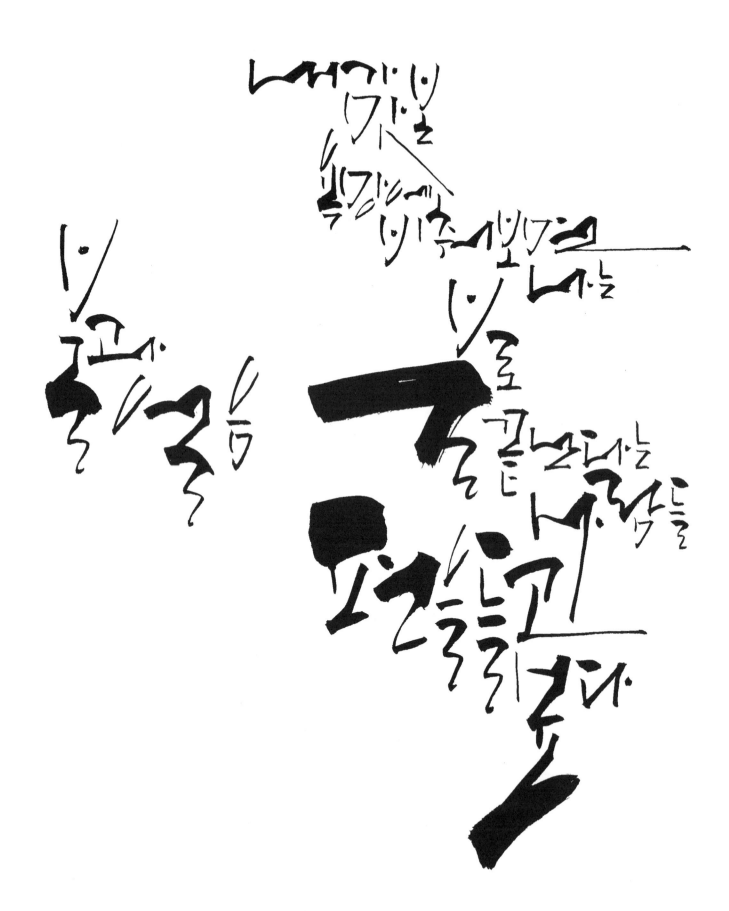

네 꿈을 펼쳐라

너는 지금
저렇게
걸었지
꽃을
피울거야

● 내 젊음의 초상

| 헤르만 헤세 |

| R. 홀스트 |

그래라 가 걸
하기에

그때가 가는
나 요
항겠으니

주 히 ㅎ
ㅁ 흐
날드

내가 주어졌니니

● 그대를 사랑하기에

| 헤르만 헤세 |